U0062394

关于这套丛书：

对过去、现在、未来的延续性思考，是需要拿出点勇气的。而要完成一种转变，需要付出的恐怕就不仅仅是勇气了。

"中国现代艺术品评丛书"的出版，下意识地为20世纪中国艺术向现代形态转变提供了一点参照数。同时，也作为献给中华民族文化以及她自己的现代艺术家的一分爱心。

广西美术出版社社长、编审

中国现代艺术品评丛书

主　编：水天中

副主编：戴士和

　　　　苏　旅

申　玲

前　言

　　20 世纪是中国绘画由古典形态向现代形态转变的历史时代，古今、中外各种艺术因素的承接、嬗变、冲突、融汇，构成波澜起伏的艺术奇观。西方绘画自进入中国之后，也是在近百年中得到很大发展。到 20 世纪后期，它已经成为拥有广泛欣赏者的绘画品种。

　　20 世纪 80 年代是中国人民抛弃了左的文化专制主义，绘画艺术迅疾繁荣的年代。80 年代的十年中，除了艺术风格的多样化之外，一大批新起的画家成为绘画创作的骨干力量，是这一时期画坛最引人注目的变化。这些画家是从 80 年代开始创作活动的，他们不受拘束地借鉴古今中外的绘画精华，在深入了解、深入思考中国现实物质生活和现实精神生活的基础上，力求创树具有个性色彩的艺术风貌。创作了一批蕴含着中国人的精神、气度、而不一定具备传统绘画形式的作品。在艺术观念和绘画语言的许多方面，都与他们的前辈迥然不同。国内外一些具有敏锐鉴别力的评论家、鉴藏家和绘画爱好者，对这些画家的作品已经给予极大的关注。但在另一方面，他们的艺术仍然没有得到广泛的了解，甚至还被误解和歪曲。"中国现代艺术品评丛书"从 80 年代活跃于画坛的画家中，选出代表性人物，分册编选他们的代表作，由画家本人提供创作自述，并请对某一画家有深入了解的评论家撰写专文，对画家的艺术作全面评价，冀此使中国现代绘画得到更多的知音。

　　中国现代艺术正朝着成熟期发展，本丛书所介绍的画家也都处于各自创作生活的上升期。我知道对他们的艺术创作，还会有种种不同的争论，但他们的创作活动，必将对中国绘画的未来产生越来越大的影响。

水天中

1992 年 6 月于美术研究所

申玲是那种注定将要跨越两个世纪的艺术家。这不仅仅因为她的年龄,更因为她那极具学院表现主义魅力的出色绘画风格,这无疑得益于其固执的父亲和申玲儿时枯坐濒海小镇闷热的画室中的那些乏味的无数日夜。无论喜爱或不喜爱申玲艺术的人都心悦诚服地承认,在申玲奔放率意的笔触和灿烂如歌的色彩背后,是超乎一般画家的深厚的学院训练渊源,而这正是作为一个跨世纪画家必不可缺的基础。毋庸讳言,表现狭小的日常私生活、交友、聊天、画画、看书、理发、洗澡等等这些平庸无聊的母题,是"晚生代"艺术家们的无奈,但同时又是其前辈艺术家们无法替代的优长。稍作对比就会发现,申玲正是在这些微不足道的母题上找到了与内心对应的另一种"真"美。耐人寻味的是,当年老牌的表现主义画家凡·高、毕加索、贝克曼、柯勒惠支们那些神经质的、扭曲的表现主义精神,充满野性的尖锐造型,肆无忌惮的色彩轰炸,像木刻刀般坚硬的线条,在申玲这里全部被滤去了负载精神力量的洪波浊浪,而变成了徜徉在现代都市中的一泓清泉;狂热不安的世纪末心态化为一种淡淡散散的好心情。申玲以其天才的直觉不经意间道出了100年来战乱时期与和平年代两种艺术的根本区别,这也正是申玲艺术的独特意义与价值所在。

苏旅

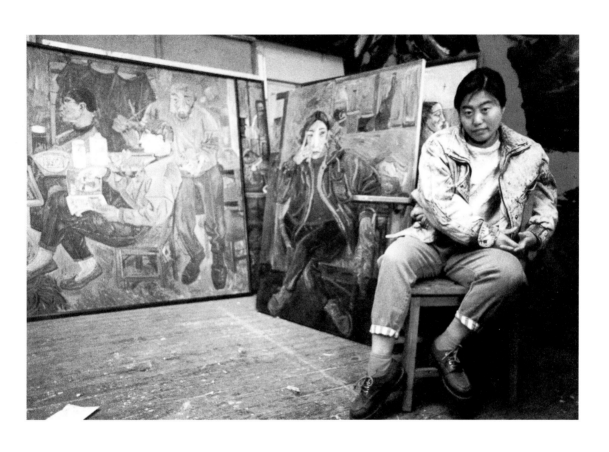

申　玲

画路·心路

——申玲油画谈

杨庚新

古人云,画为心印,画如其人。此论极是。

我认识申玲就是从她的画开始的。所谓未见其人,先闻其(心)声。

在 1988 年举办的"申玲油画展"和 1991 年举办的"新生代艺术展"上,申玲独具个性的油画作品给我留下了至深的印象。那喧嚣的发屋、静静的画室、凝神的少女、痴情的少男……看似平淡无奇的生活,不被常人关注的芸芸众生,都被申玲一股脑移入画面,成为画家艺术世界的主宰。画家以真挚的情感、散文诗般的语言,形象地描绘了现代都市人们的生活起居、休闲娱乐、挚爱真情、追求向往,透露出时下社会生活时尚、审美心理的悄然变异。申玲笔下的都市景观,世俗人物,没有丝毫的矫饰和伪装,是那么真实,那么自然。透过那鲜活的形象和充满生命律动的画面,我们仿佛看到一位艺术家质朴纯洁的心灵。

1993 年 4 月,申玲再次在中国美术馆举办展览。由于工作上的需要,在展览现场,我采访了申玲。美术圈儿何其小,一经介绍,彼此都相知,只是没有递过话儿。申玲陪我看画,话语不多,透着东北女孩的爽快和真诚,"我的画画得不好,但我是用心画的。"用心画画,以心画画,心画,说得多么好啊! 同年 6 月,台湾《雄狮美术》月刊发表了我采写的申玲画展的专题报道,并且发了三幅作品照片。对这种即时性的艺术评述,我一向不满意,特别是申玲和她的"心画艺术"一直萦回在脑际,总觉得欠一笔账似的。后来,我又和申玲作过两次交谈,还到过万红西街美院新址看过她的《婚纱系列》。那是一个初冬的上午,在不足十平方米的画室,申玲和王玉平的作品一起堆放着,主人不时分批展开他们的画作。室内的温度很低,手里的咖啡与其呷着提神,不如握着取暖。我们边看画边聊天,由发屋、婚纱说到时尚、家庭、孩子、人生,无所不谈。一时间理解、融洽驱走了寒意。依年龄而论,我和申玲绝对是两代人,对历史、社会、人生、艺术有不尽相同的认识,但彼此的坦诚无形之中拉近了我们的距离,使我对申玲这一代年轻人的艺术道路和内心世界有了更深层的了解。

申玲出生于 60 年代中期,"文革"开始那年,她尚在襁褓中。依美术界习惯的断代法,60 年代出生的申玲应属第四代画家。90 年代初,有人将 60 年代出生的画家称之为新生代,并于 1991 年在中国革

命博物馆举办了"新生代艺术展",在社会上产生颇大反响。后来"新生代"几乎成了60年代出生的画家的代名词,在美术界广泛流行。其实,第四代也好,新生代也罢,都不过是以"代"——年代、年龄——时间来命名的。"代"是年龄相同或相近的画家群,而不具有流派的意义。人们常说,时代造就艺术家,不同时代造就不同时代的艺术家,此话不无道理。像申玲这批60年代出生的画家,没有经历解放以来历次政治运动和史无前例的"文革",不曾感受昔日阶级斗争的残酷,也不曾体验上山下乡的艰辛……他们是在一场旷日持久的浩劫之后,社会日趋稳定并逐步走向开放环境中成长起来的一代。

申玲的家乡在辽南一个濒海小镇,浩瀚的大海养育了她宽广的胸怀。她有一个十分幸福的家,父亲、母亲、弟弟、妹妹。母亲很有音乐天赋,因家庭出身所累未能去音乐学院就学,父亲是当地颇有名望的中学美术教师,经他亲手培养出来的孩子有数十人考上了美术学院。在父亲的熏陶影响下,申玲姐弟后来也相继走上了绘画的道路。每每回首往事,申玲都不无感慨地说:"从小起早去河边画风景,夜晚点灯画素描的日子远去了。现在想来真要感谢我的父亲,是他最初把这种描画世界、感悟人生的方式教给了我。"父亲是恩师,也是严父,不仅点拨他们怎样画画,更注重引导他们如何做人。在这个清贫却充满友爱的家庭,申玲受到了最朴素的也是最重要的审美启蒙。艺术教育,归根结底是开放心灵的情感教育,申玲后来的发展和孩提时代的启蒙不无直接关系。

1981年,申玲考取了中央美术学院附中,实现了多年的梦想。

这一年是"文革撂荒的土"后附中恢复招生的第三个年头,地经过园丁辛勤的耕耘又出现一片新绿。在正规化教学中,申玲得到王德娟、高亚光等名师的指导,造型能力和审美能力得到迅速提高,很快成为班上的佼佼者。1985年,申玲的《秋天近了》入选"前进中的中国青年美术作品展览"。同年,她以优异的成绩毕业,被保送到中央美术学院油画系第四画室深造。

80年代是中国当代美术最活跃的历史时期。随着社会变革的深入和人的主体意识的高扬,传统现实主义的统治地位发生动摇。先是批判现实主义在前,接着超写实主义、新古典主义纷沓而至;继而'85新潮美术泛起,表现主义、抽象主义、后现代等陆续登场。西方现代艺术家在一个世纪所创造的种种样式几乎在一个早晨涌进了中国大陆。不少年青人以初生牛犊不怕虎的精神进行了大胆实验,一时间美术界沸沸扬扬,好不热闹。当时申玲就学的第四画室十分活跃,成为青年艺术家聚首之地。这个以"后学院"教学为支点的画室,旨在借鉴、吸收西方现代诸流派的有益成果,借以开拓中国油画艺术的现代之路。为此,许多有识之士为之做出了不懈的努力。

面对院内外活跃繁杂的形势,申玲兴奋之余,也不免有几分困惑,画该怎么画? 路该怎么走? 一时她感到茫然。她想,古人常说:千里之行,始于足下。路只能在脚下延伸。于是,她以写实主义绘画为基点,开始了上下求索。向上,她直追文艺复兴、中世纪的绘画;向下,她纵览印象派、后印象派、抽

象主义、表现主义诸大师的作品。通观西方艺术史，她惊异地发现，绘画远不是一部形式、风格、语言的演变史，在其背后隐藏着非常丰富的情感、思想、生命内涵。如此说来，一部绘画史实际上也是一部鲜活的情感、思想、生命史。所以，作为一个画家不能浮光掠影地模仿前人的语言样式，而应该了解产生这种形式语言的深层原因。要知其然，还要知其所以然，唯有这样才能了解形式语言的情感、生命意义。申玲一向钟情富有生命力的德国表现主义绘画，她常常为那夸张的造型，强烈的色彩，奔放的笔意，激越的情绪激动不已，当只有深入了解了造成这种艺术复杂的社会、历史、心理上的原因，她才理解了这种艺术形式语言的真正价值。通过一段时间实践，申玲渐渐悟到，形式、语言绝不是形式、语言自身，而应该透过形式外壳、语言符号去寻找蕴涵其内的情感和生命。所以，申玲反对流行一时的移植、抄袭风气，主张有分析有选择地创造性的学习。申玲前期的课堂作业和课下练习虽然有临写的痕迹，但透过那自由舒展的笔意，可以看到她的理解和创造。观察这一时期的作品，申玲的写生和习作似没有严格的界限，特别到后来，她的写生、习作、创作几近合而为一了。从《画室里》《丹妹》《小人物》(1988 年)《模特与猫》(1989 年)等作品已明显看出这种趋势。由此，申玲摸索到了一条创作路子，也寻找到了适于自己的表现题材。

申玲的创作活动始于 80 年代末。还是在学生时期，申玲就已进入创作状态了，并且产生了一批很不错的作品。申玲的创作以人物为主，选材没有惊世骇俗之处，都是再平常不过的凡人琐事，像发廊小姐，青春少女，女模特儿，休闲老人，情侣恋人，画家群，读书人等等，那些不被常人关注的小人物、中间人物……那些一度被批判的芸芸众生，都成了画家作品中的主人公。申玲以独特的视角反映了商品经济条件下都市人们的生活起居、休闲娱乐、审美时尚、理想追求。人，普通人，成为绘画的主题，这不能不说是一个历史性的进步。生活在八九十年代画家不同于他们之父兄辈，他们没有阶级斗争的体验和心灵创伤，没有生活的重负和心理压力，而是以比较自由超然的心态去看社会和人生。正像申玲说的那样：要么哭，要么笑，这就是我的生活。我画画没有刻意的设计，我凭自己的感觉，以平常心去画我周围的人和事。画周围的人和事，是我永远不变的画题。用心说话，是我永远不变的表达方式。我要尽情地表现生命，表现爱，表现生活中的一切泪与笑。

罗丹曾说："最美的题材摆在你们的面前，那就是你们最熟悉的人物……所谓大师，就是这样的人：他们用自己的眼睛去看别人见过的东西，在别人司空见惯的东西上能够发现出美来。"申玲不是大师，却有与大师相近的品格——精神上的单纯素朴。这种从孩提时代培养起来的质朴、纯洁、天真、爱心一直没有泯灭，从附中、大学以至到后来工作，申玲的坦率、真诚是尽人皆知的。她有时单纯得像一个孩子，令你觉得好笑、好玩。她讲述这样一个故事：她有一个心爱的小花壶，后来丢失了，于是整天闷闷不乐，坐在那里想她那小花壶，无奈之下画了一幅《小花壶》(1994 年)才算了事。做了妈妈的申

申玲速写

玲,还多么像一个孩子,你能想象吗? 可她就是这样孩子般地生活、孩子般心理看人,看世界。马蒂斯说,"看"是一种创造性的事业。人们必须毕生能够像孩子那样看世界,因为丧失了这种视觉能力就意味着同时丧失每一个创造性地表现。正因为申玲有一颗不泯的童心,能够像孩子那样看世界,才能从别人司空见惯的事物中发掘美、创造出美来。"美是无处不在的,对于我们的眼睛,不是缺少美,而是缺少发现。"(罗丹语)80 年代后期,继时装热之后,北京街头巷尾开始出现星星点点的发廊、发屋,虽也是新玩艺儿,但没有引起大家特别的关注。因为在一般人看来洗发、染发、做头发一类的事,本是很平常的,与艺术无缘。可是,申玲却以艺术家的特有敏感及时捕捉到了这个富有时代色彩的体裁,创作了《化妆》(1990 年)、《无奈》、《淡淡的忧愁》、《春的感伤》、《女人的苦衷》、《太多的青春》、《老者的忏悔》(1991 年)等"发屋"系列,从一个侧面揭示了社会习尚和审美心理的悄然变化。与"发屋"同时或稍后,申玲还创作了《家庭》、《画室》系列。如果说"发屋"是间接表现周围的人和事,那么《家庭》、《画室》等系列则是直接讲述自己和亲人的故事了。申玲以直叙的情节、散文诗般的语言,把形、色、线编织成一个个动人的画面——《两个人的世界》、《爱你》、《我的家》(1991 年)、《听雨》、《绿花裙子》、《别无选择》、《紧张的回忆》、《读书的欢悦》(1992 年),无论是浪漫色彩的情爱描写,还是津津乐道的场景描绘,都无不渗透着画家对人、自然、生命的炽热情感。

情感是人对客观现实的一种特殊反映形式,它反映主体对客观现象——人、自然、社会的一种态度。申玲对人、生活、社会充满了挚爱和真情,她以极大的热情和爱心去观察生活、观察人。走在大街上,或在快餐店里,她常留心那些浓妆艳抹穿入时的女人。她说,那一张张涂着厚厚的粉、描了眼圈、扑了腮红、抹了嘴唇的脸总能吸引我的注意力,提起我的兴趣。情感来自兴趣,难怪她画了那么多形形色色的女人——模特儿、打工妹、白姑娘、黑小姐、照镜女郎、发廊姊妹……

和许多女性艺术家一样,申玲对生活观察入微、感觉细腻。发屋的零乱嘈杂、家居的温馨和谐,小女孩的天真无邪、女人的多愁善感,都被她用眼看到了,用心感觉到了。《玫瑰梦》描绘的是灯光下做毛线活的少女形象。这是一个富有诗意的夜晚。夜深了,四周静悄悄的,暖融融的灯光,柔美的乐曲,像水、像梦,平静而美妙。女孩、灯光、音乐,多么富有诗情画意! 有了这梦幻的感觉和创作上的冲动,于是产生了富有生命力的《玫瑰梦》。这个实例说明,感觉是艺术创作的生命,没有感觉便没有艺术。苏珊·朗格认为,人的感觉能力是组成生命活动的一个方面,某种程度上生命本身就是感觉能力。因此,作为感觉能力的生命与人们观察到生命是一致的。申玲用心去感觉,也就是用生命去感觉,这是主客体生命互动的过程,只有在感觉基础上产生出来的直觉能力——生命力和观照对象一致的时候,才能产生生命的激情,迸出灵感的火花。这种由感觉升发出来的灵感、激情,一直贯穿在创作过程始终。这是一个由内而外,由外而内,再由内而外的心灵外化、情绪外泄的生命过程。画家借助构成、造

申玲创作手稿

申玲速写

型、线条、色彩、笔触等形式语言营造画面，塑造形象，传达感情。

申玲是位传达感情的能手，她善于将自己的细腻感觉、激越的情绪转换成跳动的富有生命的语言符号。

在立意和表现上，申玲注重意境的创造和画面气氛渲染，像闲适温馨的家居，零乱活跃的发屋，画家力图通过典型环境、道具的细心描绘，给人造成一种身临其境的感觉。同样《玫瑰梦》借助冷灰背景和灯光的暖调对比营造出梦幻般的诗意氛围，令人神往。近期的《婚纱》系列，以单纯热烈的色彩，奔放无羁的笔触创造了新婚喜庆的浓烈气氛。

在图式选择和运用上，申玲更多取中近景构图和特写式以至肖像式表现手法。这是一种必然的选择。由于申玲的创作是以人物为主体的，而且又多是表现室内人物的活动，所以有很多全景式的大场面的描写，为了拉近观众与画面的距离，着力表现特定环境中人物的外貌、精神、情绪、心理，自然采用聚焦的特写手法、肖像手法。这种图式，从早期的《小人物》、《丹妹》(1988 年)、《有花瓶的自画像》(1990 年)、《别无选择》(1991 年)、《姐弟俩》、《绿花裙子》(1992 年)、《小花壶》、《照镜子》(1994 年)、《好爸爸乖儿子》直到近期的《化妆》(1996 年)以及《婚纱》系列。

在造型和人物形象处理上，申玲采用意想式的手法，运用变形、夸张等手段通过外型、特征、神态、情绪的描写揭示人物的内心世界。年轻人的好奇、亢奋、彷徨、忧郁……在申玲笔下都得到细致深刻的揭示。《生的疲劳》(1990 年)、《阴雨天的寂寞》(1991 年)、《紧张日子的回忆》(1992 年)等作品在情绪和心理上达到了相当高的水平，成为她的心画的重要代表。

在色彩和笔法的运用上，申玲也有自己的独到的创造。她早期的作品，明显受到外光派的影响，在写生中强调自我感受，注意统一中的变化，色调比较凝重；中近期作品色彩日趋响亮热烈，强调对比中的单纯。在用笔上申玲由早期的写实——装饰，逐渐寻找到一条形、线合一的书写路子。申玲说，她喜欢中国画的笔意，她的用笔不自觉地受到了中国传统笔墨精神的影响。

申玲走出一条自己的路，创造了自己的风格。应该承认，在她成长道路上，在她学画前期，无疑吸收了西方现代绘画特别是表现主义的语言形式。借鉴这种"强调内心世界和主观感情表现"的样式源于她"注重感觉，强调心画"的艺术主张。外因只是变化的条件，内因才是变化的依据。正因为这样，申玲才能把表现主义的符号化成自己的语言，在中国的土地上，寻找到自己的道路。

申玲的画路、心路，是富有启发意义的，她对于探索中国油画的现代化、民族化、个性化是个很好的借鉴。

1. 初识的朋友
布面油彩
140cm×120cm 1993 年

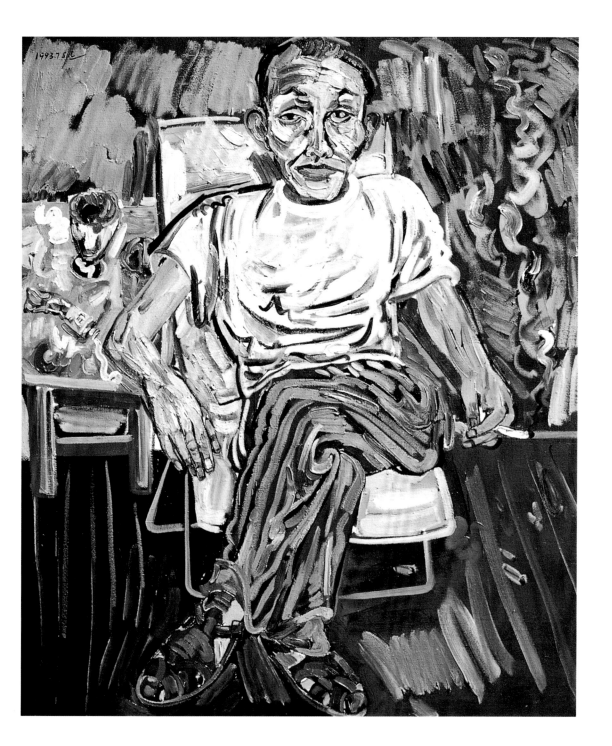

2. 肖像
布面油彩
160cm×130cm 1993 年

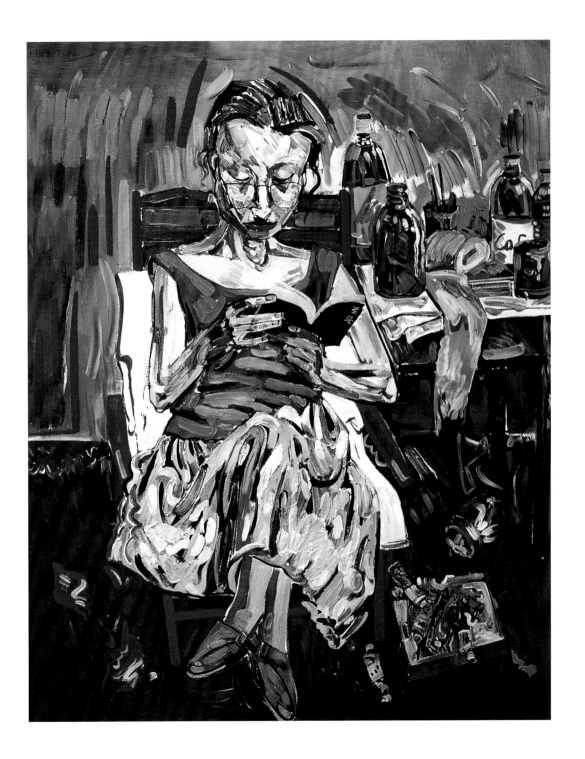

3. 遇春散文
布面油彩
110cm×80cm 1993 年

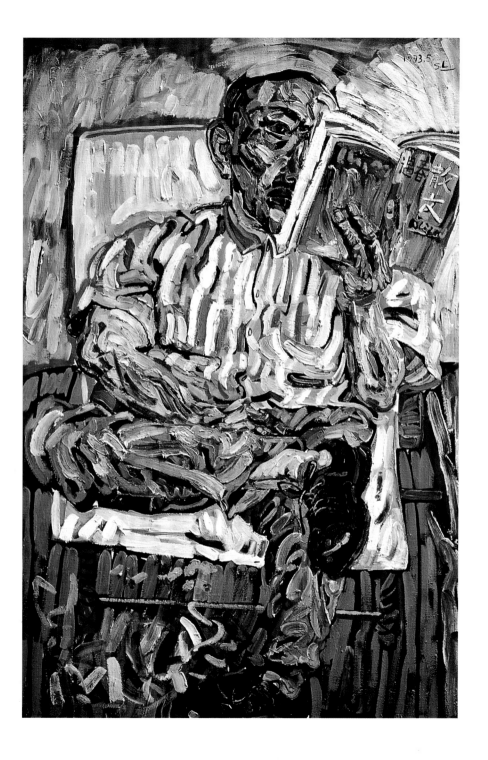

4. 玫瑰梦
布面油彩
140cm×140cm 1994 年

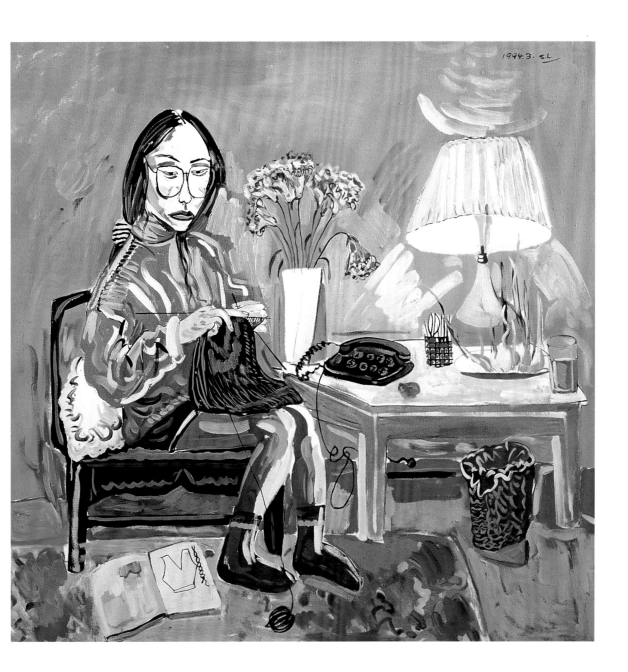

5. 妹妹
布面油彩
160cm×130cm 1994 年

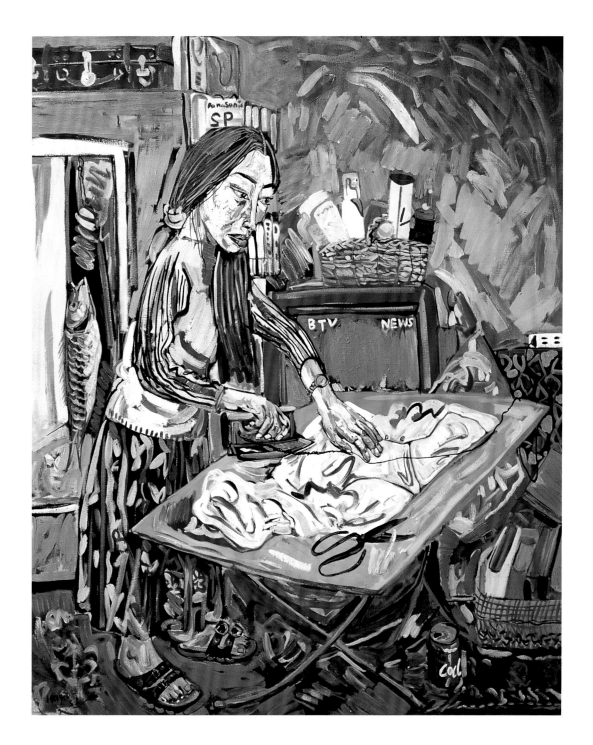

6. 照镜子
布面油彩
180cm×180cm 1994 年

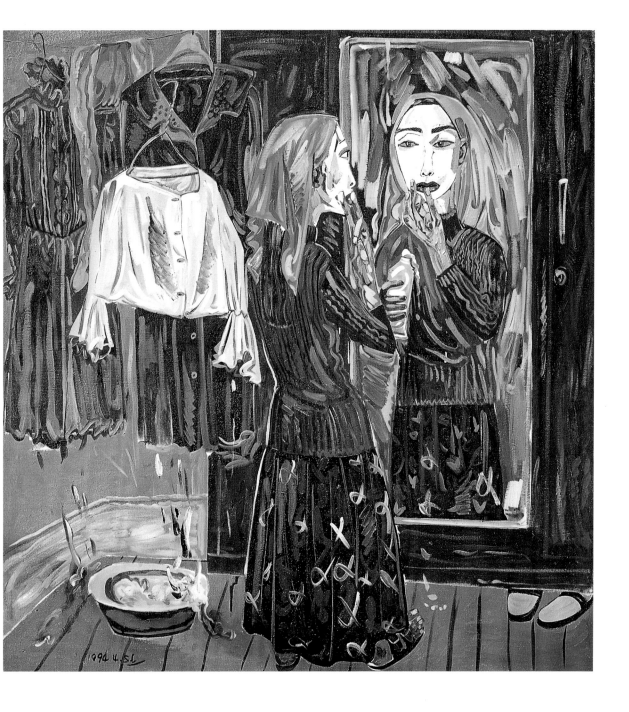

7. 打毛衣
布面油彩
140cm×120cm 1994 年

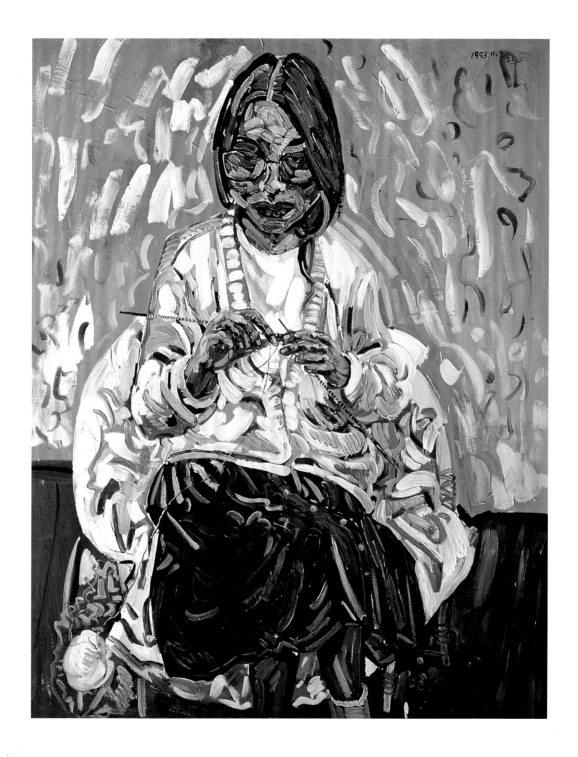

8. 照像写实
布面油彩
160cm×130cm 1994 年

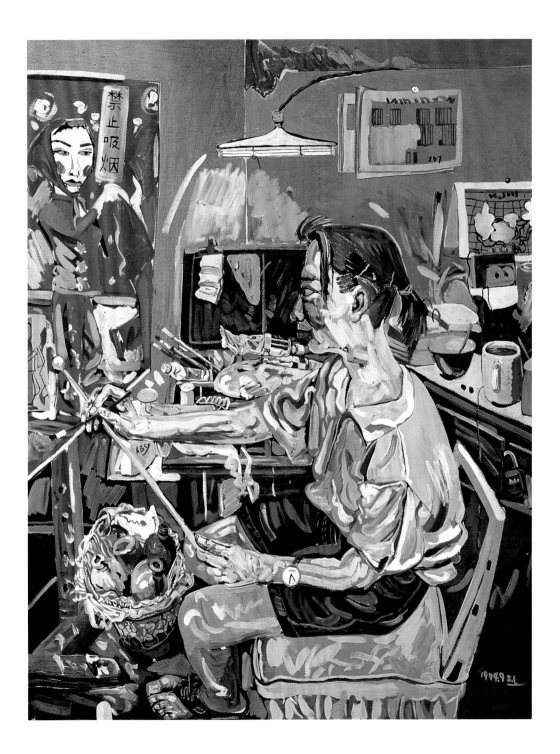

9. 围着炉火画素描(局部)
布面油彩
180cm×200cm 1994 年

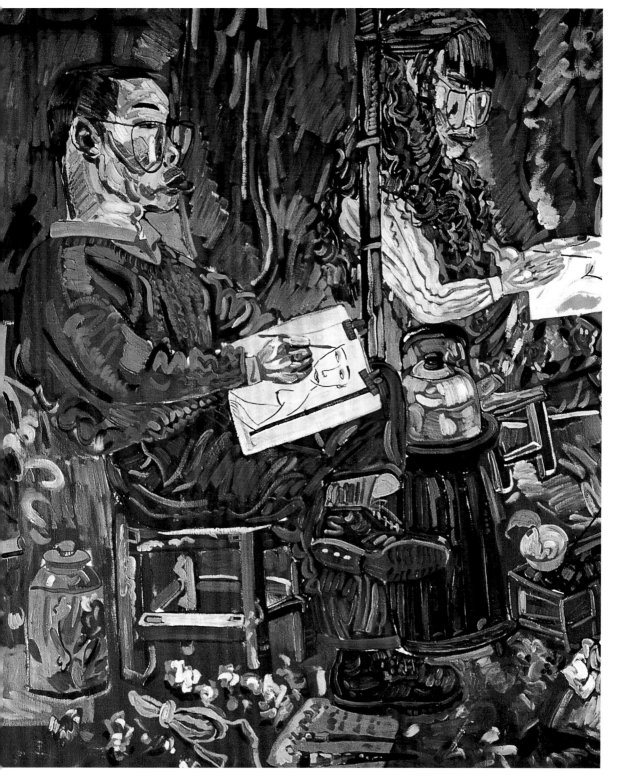

10. 午后懒洋洋的小女人
布面油彩
180cm×200cm 1994 年

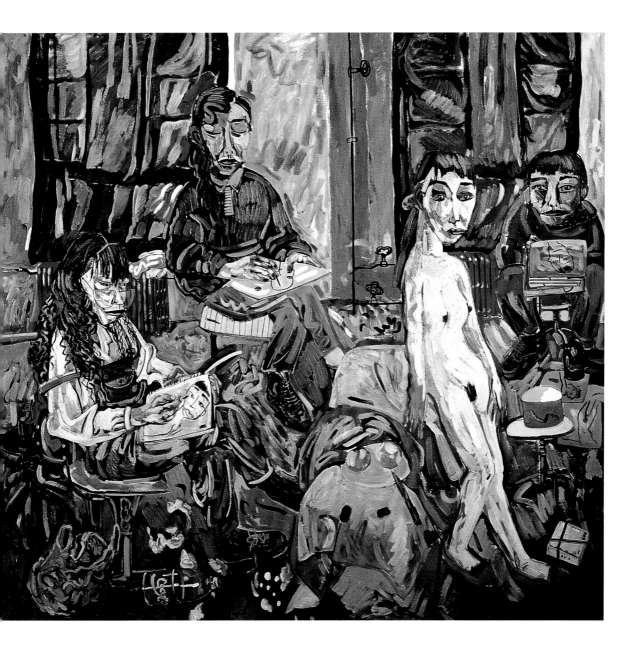

11. 睡梦中
布面油彩
180cm×180cm 1994 年

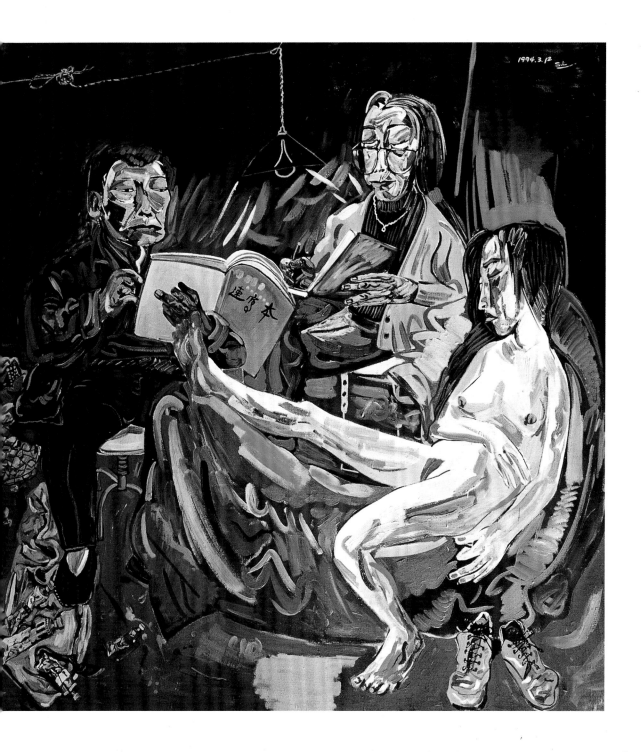

12. 小花壶
布面油彩
180cm×180cm 1994 年

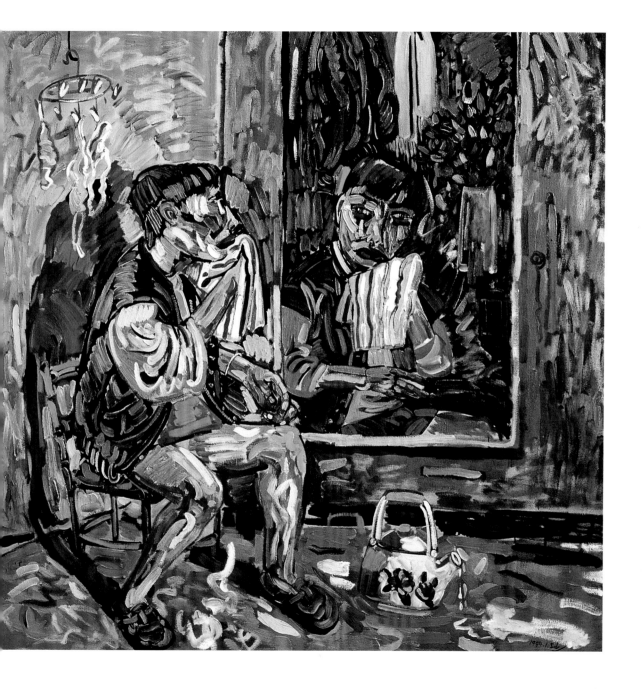

13. 不开心的女人
布面油彩
110cm×60cm 1995 年

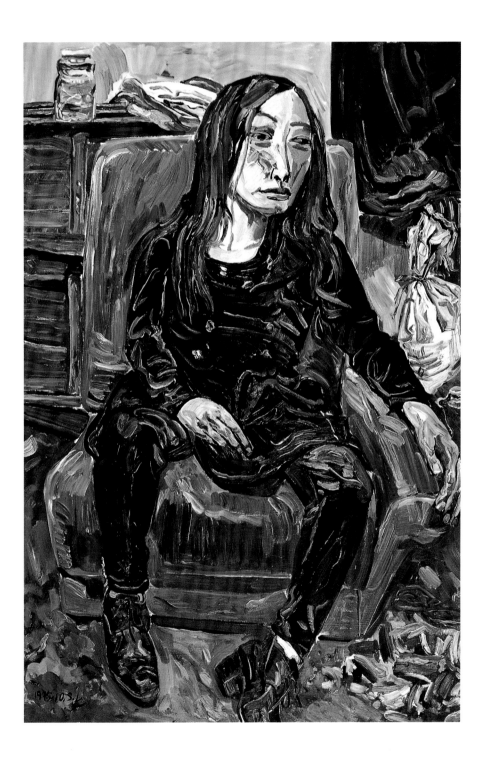

14. 好爸爸和乖儿子
布面油彩
160cm×130cm 1995 年

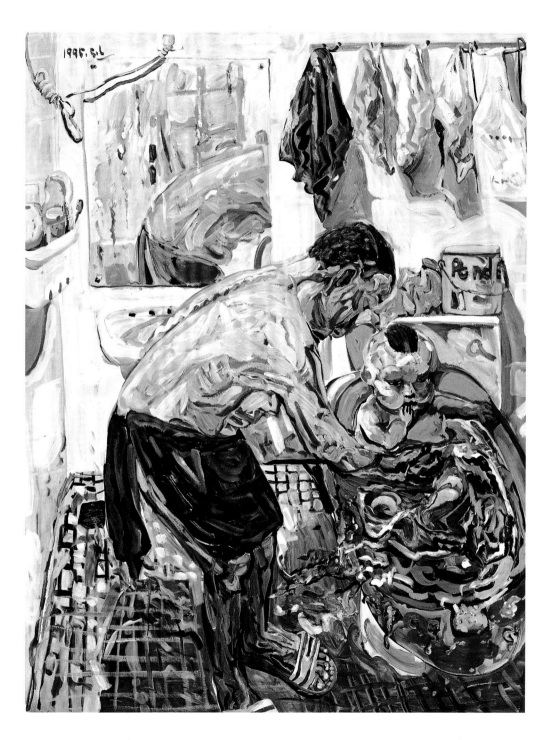

15. 梳妆
布面油彩
140cm×120cm 1995 年

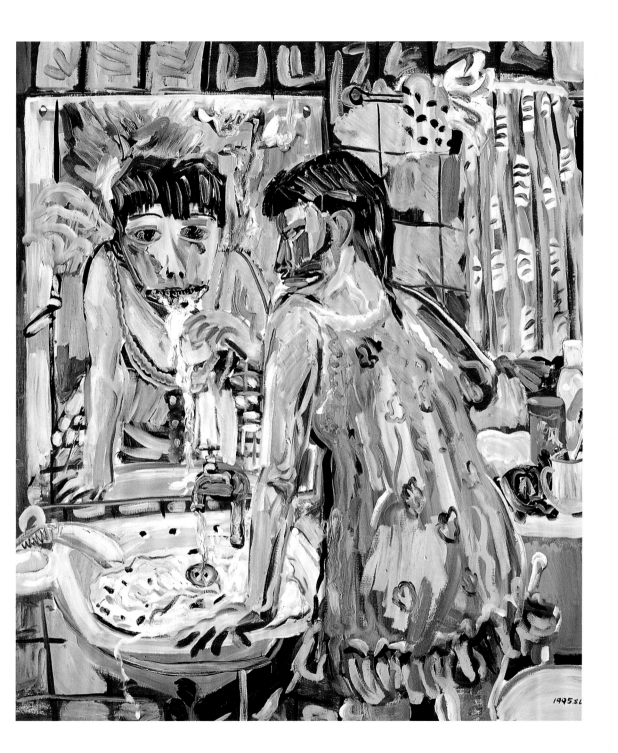

16. 洗澡
布面油彩
65cm×45cm 1995 年

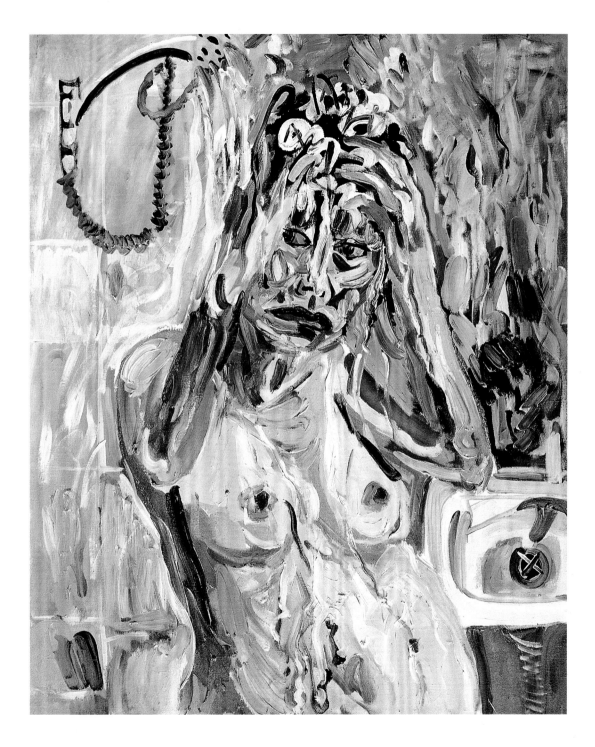

17. 影楼（局部）
布面油彩
140cm×120cm 1996 年

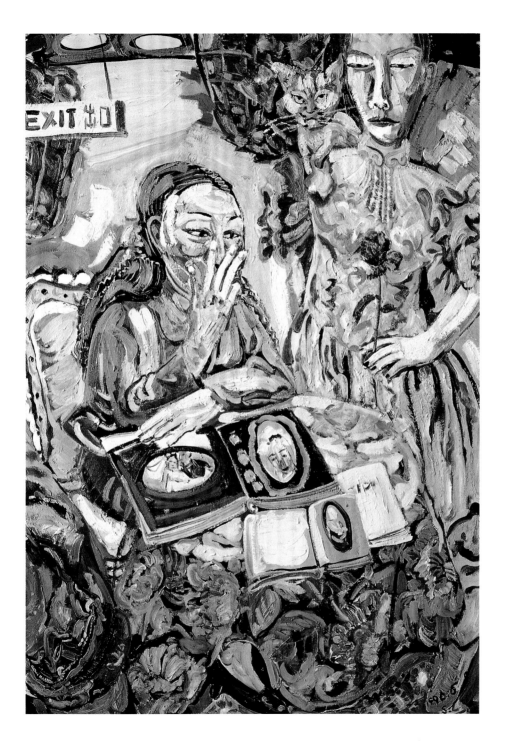

18. 画脸
布面油彩
162cm×130cm 1996 年

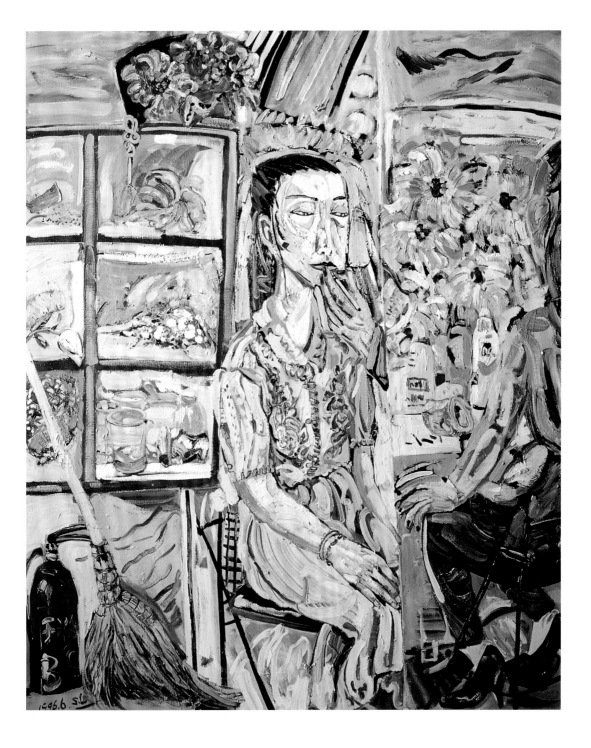
1996.6 SL

19. 看风景
布面油彩
65cm×80cm 1996 年

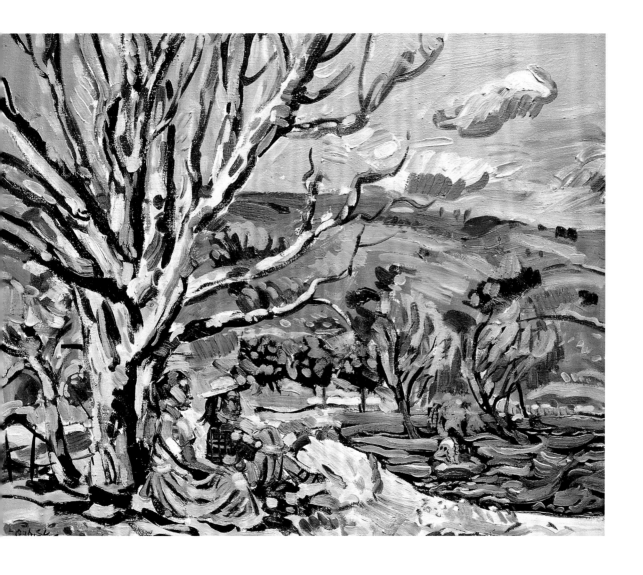

20. 一路上有你
布面油彩
145cm×112cm 1996 年

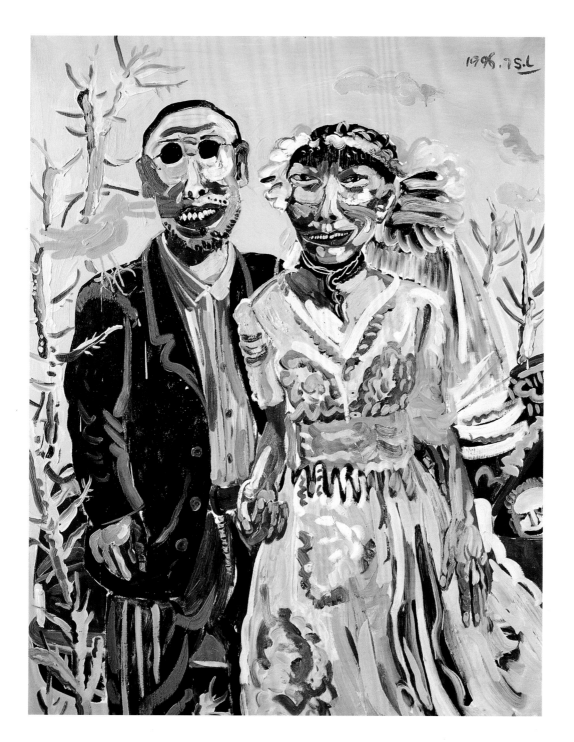

21. 送你一枝玫瑰花
布面油彩
145cm×112cm 1996 年

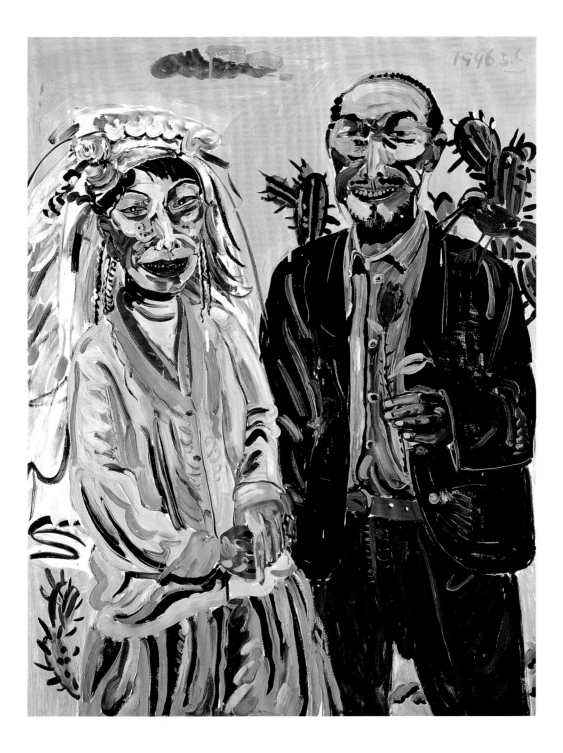

22. 爱情鸟
布面油彩
145cm×112cm 1996 年

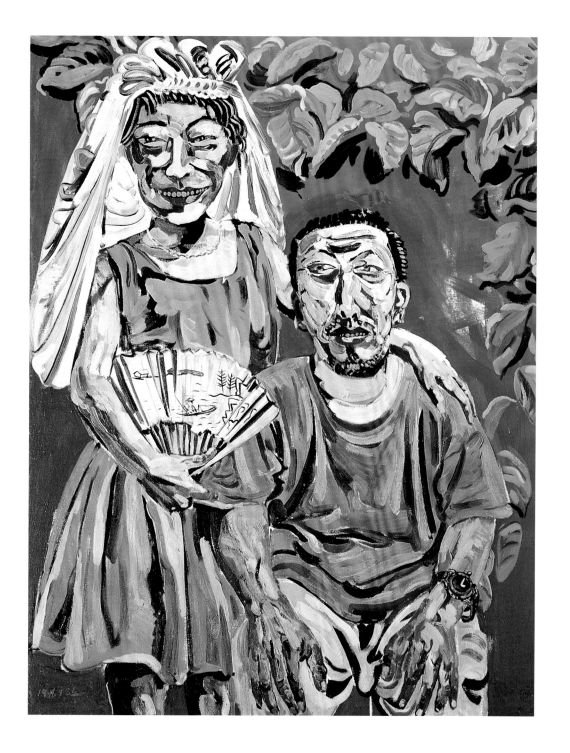

23. 美好时光
布面油彩
145cm×112cm 1996 年

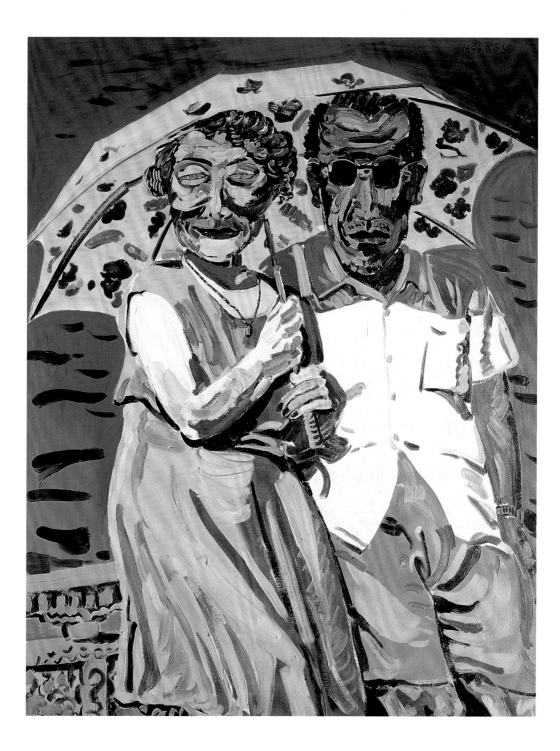

24. 大海边
布面油彩
145cm×112cm 1996 年

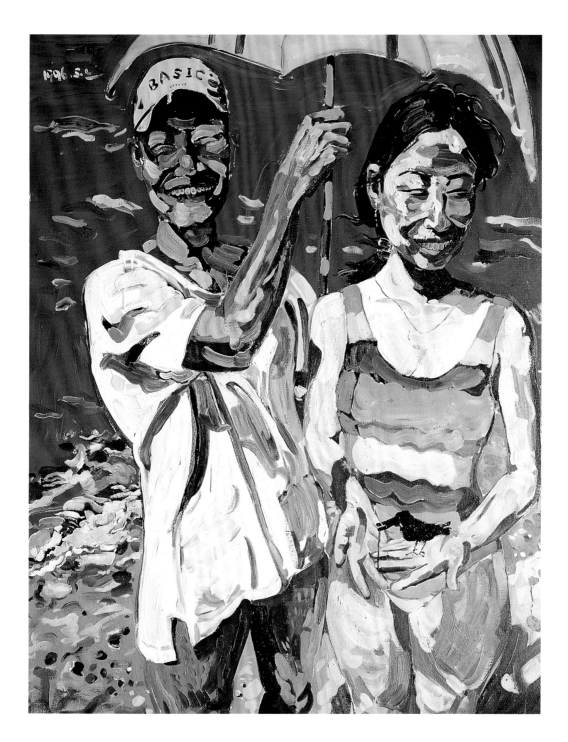

彩图目录

自述

申玲

　　还在我很小的时候，我就与纸和笔有了不解的缘。记得那时的学校是乱哄哄的，好像也没听说有什么考大学的事，爸爸为了使我将来能有个好"饭碗"，决定让我跟他学个一技之长，兴许将来用得上。于是，七八岁那年我拿起了笔，一开始我画的就是正方体、几何形，少了小孩子初画时胡涂乱抹的乐趣，每天喳喳喳的斜线条占去了我多少宝贵时光，枯燥的训练让我觉得无奈。"心长草了"爸爸常这样说我，小时爱唱歌爱演节目的我一坐下来就是几小时，那难受样可想而知了。

　　不过事也不都那么糟，骑个破车，背上画夹跟在一群男生后边去野外写生是我最觉得开心潇洒的事，妈妈早早起床忙着给我准备好一个小饭盒，里边有平时难得吃到的白米饭和摊鸡蛋，等天一放亮便唤我起来，我头不梳脸不洗拎起早已放在门边的画夹和饭盒，骑上破车消失在晨雾中了。

　　海边，河滩，土丘，坝埂都是我爱去的地方，我尤其喜欢海，光着脚丫踩着松软的沙滩拾贝壳，掘沙土，捉螃蟹，我踏着轻柔的海浪看红红的太阳在天边逝去，所以只要是几个朋友约定好明天出海，无论是怎样的天气，我永远是风雨无阻。

　　记得有一次写生，我坐在田埂上，眼前是一片黄澄澄、金灿灿的油菜花，一望无际直到天边，微风吹过，花头随风飞舞，散发出阵阵花香，令人陶醉，把初秋的天空衬得更加宁静，高远。恰好这时一架飞机掠过我的头顶，我下意识地趴到了地上，抬头看去，早已远去的飞机在碧蓝的天空上留下一条长长的飘带，白白地、绵绵的美极了，当时的情景至今还让我梦牵魂绕，那片初秋的油菜花就像我小时的梦。

　　转眼好多年过去了，仿佛昨天的情景还历历在目，但小姑娘已经长大了。

　　作为女人，我有丈夫，有孩子，有个温暖的家，我很满足，一切听从自然，随遇而安是我生活的态

度。我常常笑，也就常常哭。哈哈的笑，笑得前仰后合直捂肚子；呜呜的哭，哭得泪淌满面才过瘾。哀与乐对我来说好像是常常有备一触即发。

我喜欢逛街，靠着男人的肩一走就是大半天，懒洋洋的晒着太阳，不管是街头巷尾，也不管是喧闹还是僻静，我都喜欢走一走，看一看，内心常会因此感到一点充实，一点抚慰。偶而一张冰冷麻木的脸擦肩而过时又会平添几分愁绪，几分寂寞。正是这恬适的尘世生活，让我从中体验出了人生无限的情趣。平平淡淡总是真。

我喜欢画画，因为绘画对我来说是一种快乐的人生享受，不可言说，诉诸心灵，因为艺术永远是个性的表现。

面对画布，面对自我，让感觉尽情挥洒，这一刻我真的是既兴奋又茫然，既自信又无奈，就像爱与恨的交织，泪与笑的融合，我喜欢在这片情感的角落里品味人生的苦辣酸甜。我喜欢自然界中一切充满生机的东西，它令我激动，让我珍惜生命。

只有当一个女人真正去尝试为人妻、为人母时方才显出可爱。我希望自己能成为可爱的女人。

匆匆的时光，匆匆的人群，光阴如梭，而记忆中却有很多东西成为了永恒，我希望我这一生都会不懈地去表达这永恒一刻的美好感觉。

1996 年 11 月于北京

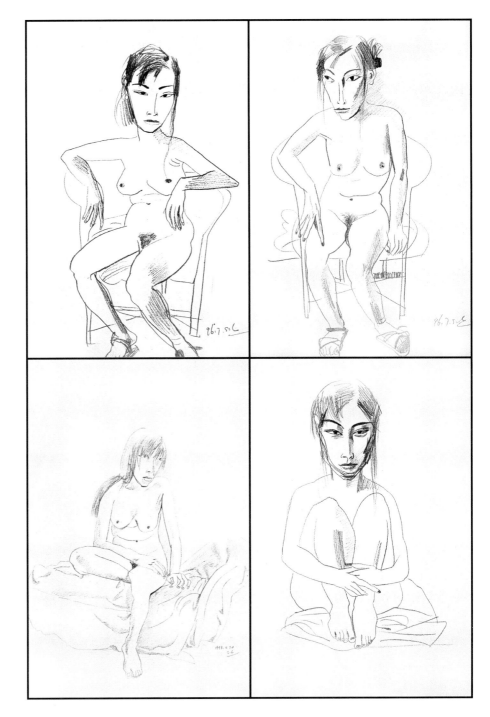

申玲笔下的女人体

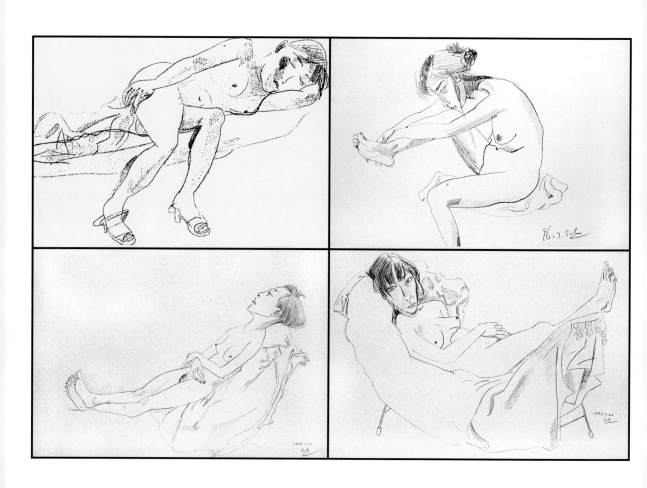

申玲笔下的女人体

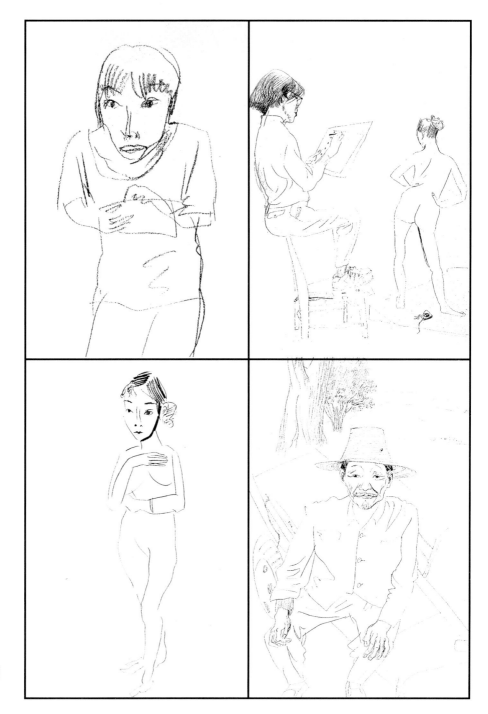

申玲速写

创作年表

申玲

1965 年	生于辽宁
1981 年	考入中央美术学院附中
1985 年	考入中央美术学院油画系四画室
1989 年至今	任教于中央美术学院附中
1984 年	《秋天近了》参加"前进中的中国青年美术作品展览"
1987 年	获中央美术学院八七年学生作品展三等奖
1988 年	《双人像》获中央美术学院八八年学生作品展二等奖
	在北京中国美术馆举办"申玲、王玉平作品展"
1991 年	参加"新生代艺术展"
	在中央美院画廊举办个展
	参加"二十世纪·中国"作品展
1992 年	在巴黎与雕塑家朱铭举办联展
1993 年	在北京中国美术馆举办"申玲作品展"并出版《申玲作品集》；
	《听雨声》、《淡淡的忧愁》被美术馆收藏
1994 年	参加第二届中国油画展并获奖
	参加香港举办的"当代中国油画展"；《春的感伤》被冯平山大学收藏
1995 年	油画作品参加"女画家的世界"第二届展
1995 年	参加"中华女画家邀请展"
	参加'95"第三届中国油画年展"，《午后懒洋洋的小女人》获银奖
1996 年	参加首届中国油画学会展
	参加首届当代艺术学术邀请展

作品曾在《美术研究》、《画家》、《中国油画》、《江苏画刊》、《美术》、《美术文献》等杂志及报刊上发表。

中国现代艺术品评丛书
主编 水天中

杨飞云	孙为民	朝 戈	刘小东	尚 扬
丁 方	陈钧德	戴士和	许 江	曹 力
宫立龙	谢东明	马 路	石 冲	阎 平
丁一林	刘 溢	洪 凌	贾涤非	申 玲
段正渠	喻 红	张冬峰		

　　一套展示 20 世纪末中青年艺术家图式风格的丛书;她向所有有成就的艺术家敞开大门。
　　一套记录了一个翻天覆地巨大变迁时代的宝贵美术史料;众多探索者在这里留下不可磨灭的足迹。

出版策划　甘武炎
总体设计　苏　旅
责任编辑　苏　旅
　　　　　蓝薇薇
责任校对　林志茂
责任出版　吴纪恒
(桂)新登字 07 号

申　玲

中国现代艺术品评丛书

主　编:水天中
副主编:戴士和
　　　　苏　旅
出版人:甘武炎
出　版:广西美术出版社
经　销:全国各地书店
制　版:华新彩色制版有限公司
印　刷:华新彩色制版有限公司
开　本:1194×889　　1/24　　3 印张
1998 年 5 月第一版第一次印刷
印　数:3000
书　号:ISBN7－80625－484－6/J·382　　38 元(精)
　　　　ISBN7－80625－488－9/J·386　　28 元(平)
定　价:(精)38 元　(平)28 元